It's Me, Yo Yo

Copyright © 2019 by Yo Yo Chen
All rights reserved.

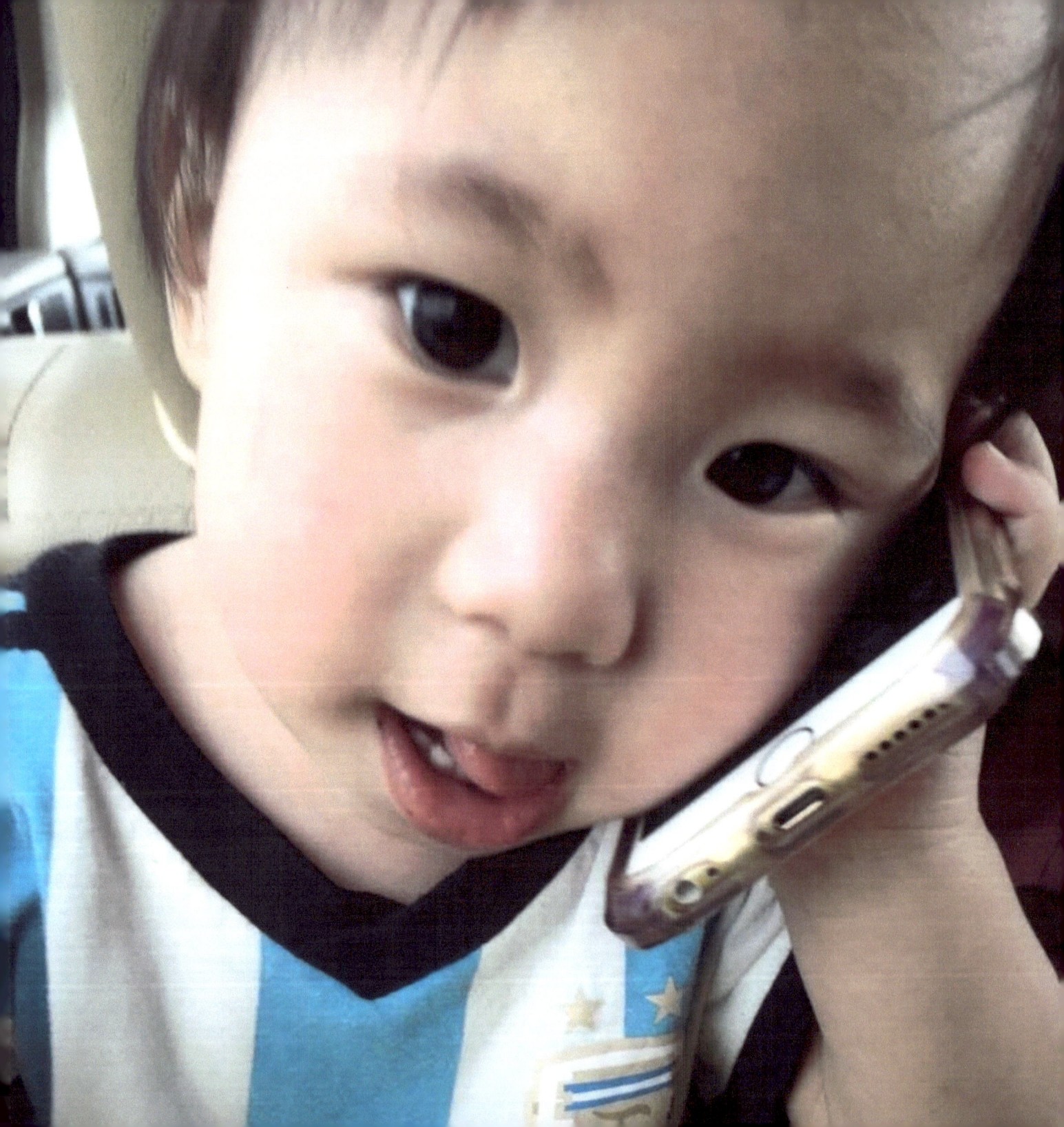

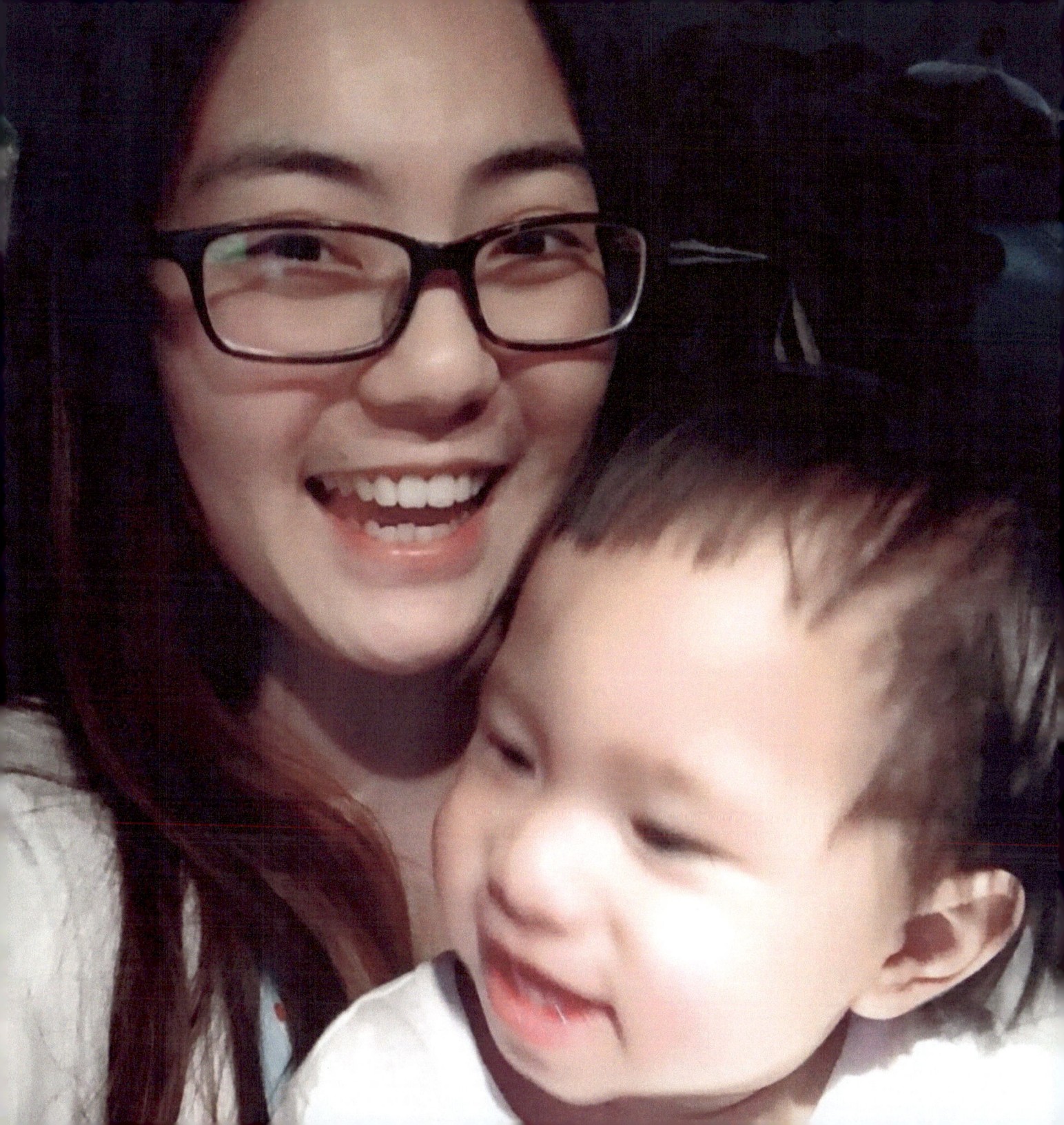

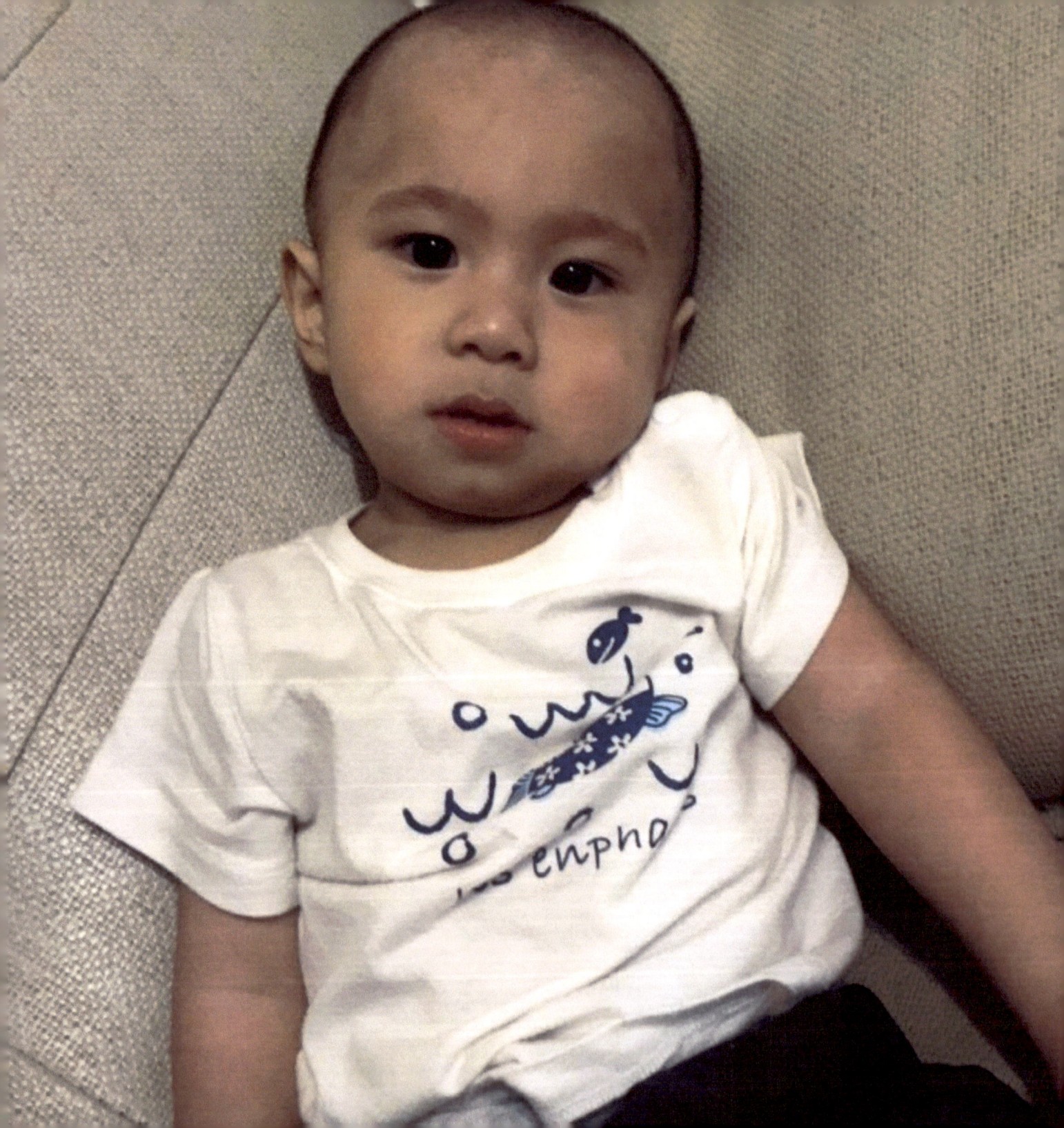